店 铺 内 外

邱晓葵 著

湖南美术出版社

目　录

引 言

一条繁华的街道是由若干个小店铺组成,店铺设计的优劣直接影响到街道的整体形象及商家的销售。虽然是个极小的设计,但其形象的意义已远远超出了其商业性功能本身,它是一个国家在科学技术、文化和经济上发达程度的体现。

近年来,很多店铺都改变了传统的经营方式,逐步走上了新观念、新风格的经营之路,逐步成为提供信息的场所。这类店铺和传统的店铺不同,他们的功能已有了俱乐部的形态。从选择顾客这种经营方式看起来似乎不可思议,但现代顾客的生活素质和道德水准比以往确有很大提高。

在同一条街道上,店铺经营的内容可以有所不同,如服装店、餐馆、咖啡馆、酒吧、美容院及各种名目繁多的专卖店等,但设计的内容都大体相同,都会涉及到建筑设计、室内设计、VI设计、商品展示设计等几个方面。店铺虽小,其设计的内容并没有减少。在设计中,内外两个空间的统一协调问题极为重要,不能单独对待里面或外面,要内外相融,统一协调于一体。如果你有幸设计一个店铺,它能使你在整体把握方面得到很好的锻炼。

女卫生间　　男卫生间　　残疾人卫生间

EGG

酒吧 标识

女式工作服　　男式工作服

家具

色彩搭配

菜单 封面

菜单 封底

酒吧室内外环境设计　　　　　　设计：黎明　　指导教师：邱晓葵

3DMAX PHOTOSHOP

第一章　　店铺设计程序

设计一个好的店铺，使之将来能赢得可观的商业效益需要多方面因素，下面逐一介绍。

第一节　店铺设计筹划

1.选择口岸

适当地点的选定是店铺经营的关键。曾经有人这么说：如果一家店铺能选择良好且适当的地点，则经营的成功率约在70%以上。偶尔看见这样的报纸广告"店面廉价出租，任何经营皆宜"，实际上没有哪个地段的位置是适宜任何一种店铺的。

好的口岸虽不是绝对的，却有许多共性，往往具有人的流动性大，位于闹市区或繁华地段，交通方便易停车，周围同行密集以及临街等特征。拐角的位置一般是很理想的，它位于两条街道的交叉处，可以产生"拐角效应"，另外拐角的位置优势还可以增加橱窗陈列的面积。

2.筹建估算

筹建设施的费用估算要预先考虑测算土地、建筑、设备、家具和所需流动资本的费用。这点是所有投资者所关心的，因为它可以显示出能用多久收回自己的投资和赚取多大的利润。如果预算成本和利润并不使人满意，那么投资人可以修改这个计划方案。

设计师大都有这样的体会，自己美好的设计初衷往往最后被有限的资金砍得七零八落，设计结果并没有被完整体现。这就要求你得从投资人的角度去考虑，利用有限的资金做出最好的效果。

3.店铺取名

在市场竞争日益加剧的情况下，给店铺取一个好名字是相当重要的。好的店铺名称就像好的人名一样，不仅能够给人以良好的第一印象，而且能让人产生愿意接近和进一步交往的感觉。一个好的店名应具有以下特征：易认、易记、易读、易懂。易认即不用易混淆的字，易记也就是字数不要太多，多数店名都应在2—5个字之间。

我国的传统店名多讨吉利，常用"发"、"隆"、"兴"、"泰"和"盛"、"丰"等字眼。有的干脆从自己的姓名中取一个字，再加上"记"字作为店名，虽然略嫌简单，但由于这类"记"字号的店铺，多为街坊小店，因此显得通俗明快，富有亲切感。

如今好的店名数不胜数，如在成都有一家清真饭店，店名叫"回回来"，既反映了店主希望有更多"回头客"的愿望，又借用"回回"是"回民"的俗称，点明了饭店的性质，一词双关，通俗易晓。又如在北京东城区有一小巷中的餐馆，名为"居无竹"。苏东坡诗云"宁可食无肉，不可居无竹"。因为"无肉令人瘦，无竹令人俗。"可这个小店偏和苏轼作对，明言"居无竹"，暗扣"食有肉"，暗喻这里环境虽不高雅，可饭菜却是极有油水的。

现在"理发店"这个名字已经过时了，起码也得叫"发型屋"什么的，新潮的有叫"发裁轩"，这不仅显示了对发型作剪裁的艺术，而且"发裁"谐音"发财"；还有更妙的，如"发新社"（法新社）、"高等发院"（高等法院）等。

1.店铺形式

店铺形式一般分为两种：一种是一面临街的店铺，一种是两面临街的店铺。

(1) 一面临街

一面临街的店铺居多，它是一种临街沿红线连续布置的直线型外部空间形式，这种形式的设计难点，在于突破店铺立面的平面感，或局部后退于红线，平面上形成曲线；或使整个店铺构成一个大的橱窗，形成大面积的通透。

一面临街的音像专卖店

平面图　　96级宋杨

（2）两面临街

两面临街的店铺，是指同一店铺中有两个面朝向街道，如在马路拐角处的店铺。虽然两面朝向街道，但设计的重点应放在主干道的一侧或转角处，显然店铺的转角部位是视觉反映最敏感、最具有识别性、诱导性的空间。另外还应注意当店铺临街面不大时，可在转角处设入口，当店铺临街面较大时，可设两个以上的入口。

两面邻街的首饰店
96级李颖

2.平面布局

平面布局就是对整个店铺平面功能的合理划分。每一个店铺的空间构成各不相同，面积的大小、形体的状态千差万别，但从商业营销和形象设计中，人们都习惯于把商店的空间利用划分成商品空间、店员空间、顾客空间这三大板块。空间的设计的结果也就是这三大块的不同组合。

在设计中店铺内部的布局要求线条简洁、明快、不落俗套，从而达到突出商品的目的，收到让顾客产生购买欲望、又方便顾客购买的效果。

平面布局一般分两类，一类是用均衡的不对称的方法来布置，另一类是相对对称的布局。

（1）对称的平面布置

对称的布置经常运用于较庄重的环境，一般的店铺不一定合适，然而以下的两个设计，却是个例外。因为只有用对称的布局，才更利于表现此产品的性格。

（2）均衡的平面布置

在店铺设计当中，一般多采用均衡的、不规则的构图形式，以便根据功能需要划分空间，同时不对称的构图多带来活泼的、丰富的视觉效果。

提起骆驼很容易联想到与之有关的沙漠以及矗立在沙漠中的金字塔，因此"金字塔"便成了这一方案设计的母题并贯穿于整个方案。由于金字塔给人以对称、稳重的印象，因此在门面处理及内部分区上采用了对称的形式。

CAMEL(骆驼)服饰专卖店
98级袁军相

均衡的平面

　　一层平面划分出以球形为核心的休息区,加上壁面上划分出半个凸起的球形设计,时时提醒人们注意以篮球为经营内容的存在。位于二层设计了半个篮球场,可供篮球爱好者试球。

篮球专卖店一层平面图　　　　　　　篮球专卖店二层平面图　　进修班 欧新苹

3. 入口位置

　　入口是店铺的重点部位,其位置与大小需根据店铺的平面形式、地段、位置、店面宽度等具体条件确定,其功能性最强,它既是店铺室内空间的延伸,又是室外商业街道的扩展。同时,它是店铺与街道的中介空间,又是人流集散、停留空间的节点。

　　店门的作用是诱导人们的视线,并使之产生兴趣,激发想进去看一看的参与意识。怎么进去? 从哪进去? 这就需要正确的导入,告诉顾客,使顾客一目了然。将店门安放在店中央,还是左边或右边,这要根据具体情况而定。

　　入口还应考虑店门前路面是否平坦,是水平还是斜坡,前边是否有隔挡及影响店面形象的物体或建筑,采光条件、噪音影响及太阳光照射方位等。店门的朝向受到当地日照程度、时间、风向等因素影响。在南方,面向西的店铺会有日晒,因炎热而不利于顾客进店购物。在北方,面向西北的商店较容易受寒风的侵袭,也不利于顾客入店购物,所以在设计中均要考虑,尽量避免在此方向设门。

　　从商业观点来看,入口应当是开放性的,所以设计时应当考虑到不要让顾客产生“幽闭”、“阴暗”等不良的心理,从而拒客人于门外。因此明快、通畅、具有呼应效果的门才是最佳设计。

1.空间划分

空间划分是室内设计的重要内容,从哲学的角度说空间是无限的,但是在无限的空间中,许多自然和人为的空间又是有限的。怎样利用这有限的空间,使它得到合理的划分,是我们需要着重解决的问题。一般来说,在平面图中我们已经做了一些功能上的划分,但只此一种方法,还远不能满足室内设计的需求。

一次我8岁的女儿给我出了一道智力题:怎样把一块蛋糕用小刀切三刀,分成8块? 我想了好一阵才恍然大悟,原来方法如此简单,一般人们总是喜欢竖向的分割食物或空间,而不太习惯换另一种方式划分。实际上增加横向的划分,能使有限的空间变得无限,能使无趣的空间变得更有趣。

2.楼梯柜台

店铺中的楼梯设计应不同于一般公共空间,因为它要根据店铺的规模及人流确定其尺度。若是客用楼梯,一般造型应独特,而且要与整个店铺风格一致,并且楼梯尽可能使顾客很自然地过渡到上层的空间,而员工楼梯则要注意隐蔽,避免顾客误上员工楼梯。

柜台在店铺中应是主角,它可充当接待、收银的双重角色,它的位置一般多离入口,这样便有利于顾客结账和问询。柜台的造型除满足功能的需要外,也要有特点,它应是整个店铺的视觉中心。

法国一专卖店室内设计

英国咖啡店室内设计

德国咖啡店室内设计

德国首饰店室内设计

3.灯光配置

　　店铺中的灯光配置非常重要，不同的店铺、不同的区域，照度和灯具均不相同。越高档的餐馆照度越低，只是在桌面增加局部照明，如蜡烛等；而高档服装店、珠宝店一般采用高照度的照明，这种方式能使商品变得更加夺目，从而吸引更多的消费者。

　　店铺中的顶棚一般是作为重点装饰的地方，如在店中悬挂具有标志性的灯具，会给消费者留下深刻的印象。

壁灯

奶瓶灯

起伏多变的顶棚

纸包灯

巴黎某运动鞋店顶棚处理。
透过玻璃充分显示出网球在专卖
店中所起到的装饰效果。

锥形的灯具造型，极易吸引
人们的视线，留下深刻的记忆。

意大利佛罗伦萨麦当劳餐厅
的吊灯，它的外观和式样决定了
其快餐店的特点。

1.店面形式

　　进行店铺外立面设计的前提条件是掌握时代潮流，利用形、色、声等技巧加以表现，个性越突出，越易引人注目，达到招徕顾客，扩大销售的目的。因为在设计中独具特色的店面，往往会诱发人们"逛店"的猎奇心，从而直接影响到店铺的经济效益。新颖独特的设计不仅是对消费者进行视觉刺激，更重要的是使消费者没进店门就知道里面可能有什么东西。基于这种原因，可以想象未来的店铺设计对建筑外观造型的要求将越来越高。

英国伦敦店面设计

（1）具象造型

　　具象造型设计作为视觉形象来说，信息单纯、集中，便于识别，往往使人一目了然，并留下深刻的印象，宜于为不同年龄、不同文化层次乃至不同语言、国籍的消费者所认知、理解。其实，具象生动的形象往往极富幽默感和人情味，给街道上的商业气氛带来勃勃生机，尤其在店铺设计中直接应用商品形象，为具象风格造型的一种常用手法。如纽约的一家可口可乐公司分部，以高达四层楼的透明玻璃饮料瓶为其店面形象，其造型生动、形体巨大、极具视觉冲击力。这种利用新材料、新工艺使得商品形象与店铺建筑巧妙融为一体的方式，既给人以新颖的现代美感，又较为直接地传达出该店的经营内容。

（2）标志造型

　　利用原品牌标志形象来设计店面，也不失为一种手法，它的优势在于内外统一，形象多次重复、刺激并加强消费者对品牌的印象，这种做法是一种比较简洁有效的方法。

SONY 显示器专卖店设计立面中采用方形凸起的开窗，一见便知其经营内容一定与屏幕有关。

96级鲁晓静

16

大大小小的字体
重复出现，给人极强
的视觉冲击力。

KOSÉ

KOSE（高丝）护肤品专卖店　98级遇奇

　　此方案是以高丝标志为原形来设计的，如图所示，硕大的K形标志，可以想象给人们的视觉冲击力也一定是巨大的，本案的难点也就是在这个标志与入口的协调设计上，既要照顾到平面功能，又要考虑到立面造型形式，真不是一件易事，最终的结果是经过多次努力而做到的。

2.店门把手

　　店门及门把手在店铺设计中经常拿出来单独设计，这是由于店铺建筑较小，自然要从小处着眼，所以像门把手这样小的设计当然也不能够放过，它同时也是整体中的一部分。

GALERIE SAINT

10, RUE SAINT-ROCH - 75001 PARIS - 1

门把手通常取材于标志

剪刀形门把手

眼镜形门把手

3.材料选择

装饰材料是丰富店铺造型、渲染环境气氛的重要手段,不同的材料由于材质的差异,其质感和装饰效果很不相同。有些材料纹理朴素自然,颜色经久不变。如:砖、磁砖、玻璃、天然石材等都具有这种特质。而涂料和油漆等饰面,随着时间的推移,加上大气的污染,会有不同程度的褪色。所以在设计选材时应注意所选材料需经久耐用,能抵御外界风、雨、雪、日晒等侵袭,有一定的强度和附着性,以及不变形、不褪色、耐腐蚀、易清洗等特点。

(1)材质相适

选材还应注意同店铺的内涵相一致,不同的店铺选材应有所不同。所以选材的真正任务,在于对这两者的协调,这些都基于对此材料的特性的熟悉和正确使用。

汉斯·霍莱因(HANS HOLLEIN)在维也纳极其成功地设计了舒林(SCHULLIN)珠宝店。其磨光花岗岩展现出高贵、稳重的形象。而金属材料通过加工具有较高的光泽度,这两种材料的组合,实为珠宝店增色不少。

(2)自然材质

　　现今有很多店铺向往原始、粗犷或朴实的装饰风格,因为许多整天在商业圈子里打转的人,他们对于自然有着强烈的兴趣。由于生活节奏快、心理压力大,这些人也就在寻找着发泄的途径,原始的、自然的环境正好满足了这些消费者的需求,与其说这些店铺提供了商品,不如说是提供了充实的精神生活。

图中酒吧的外饰面没有采用任何高档材料,而是巧妙地把大大小小的青花瓷盘装饰其间,暂且把它当作一种瓦来看待吧!墙面的处理更是简单,然而并不单调,因为层层叠叠的肌理变化,比贴任何一种高档材料都显得适宜。

(3)旧材新用

　　为了能创新地去使用材料,首先应跳出传统的取材框框,发现材料利用的新方法。可以预言,21世纪的设计师正在设计用最不可思议的材料制成的建筑和室内环境。

摩托酒吧墙面材料细部

"摩托酒吧"利用废旧的齿轮和管材，把一个清水砖墙的厂房，装饰得极具美感，发动机仿佛可以在瞬间转动起来,接着排气管也仿佛发出轰鸣声。

当市场趋于成熟，同类产品"同质化"的情况下，业主靠什么来竞争，人们自然会想到靠品牌来赢取市场。随着购买决策中心理因素分量日渐增大，形象要素继销售要素之后被重新认识，由以往的附加值变成了具有决定作用的营销重点。而形象成为最重要的竞争因素。CI系统——企业形象一体化设计系统，作为传达企业形象的方法近年来为越来越多的人所推崇，并在世界范围内广泛流行。

完整的CI系统包括三方面：

一是VI——视觉识别，即以企业标志、标准字、标准色彩为核心展开的完整系统的视觉传达体系。

二是BI——行为识别，即以企业经营理念为核心，对企业动作状态和方式所作的统一规划。

三是MI——理念识别，即企业对当前及未来一个时期的经营目标、经营思想、营销方式和经营形态所作的总体规划和界定。

作为一个店铺的设计人，应具备设计一套完整的视觉识别系统的能力。首先是店铺的标志、标准字体、标准色和标准的应用。如贯彻到店铺的建筑内外环境、门把手、员工服饰、手提袋、办公用具等，以使整个视觉识别系统既统一又有变化，既有整体的一致性，又富于个体的特征和趣味，避免单调和简单的重复。

1.字体标志

标志与字体一般是以表明店铺经营特色为目的而设计的标志物，它的设计构图以及制作材料都很讲究，在建筑外观中占有突出地位。它们一般附加在店铺的外立面上，如设置在入口的雨篷上或实墙面等重点部位上，成为店面有机的组成部分。另外它们也可单独设置，与商店建筑保持一定的距离，一般来说，它的位置以突出、明显、易于认读为最佳选择。

以实物作为店铺的标牌，可明显展示其经营内容，虽然这些实物本身不具备多少装饰性，但它的位置及其与店面的组合构图若处理恰当，仍是创造美感的一种手段。

2.标准色

标准色是以一种或几种色彩为店铺的专用色，当人们看到这种配色的标志或产品时会很容易联想到此种品牌产品。如麦当劳为黄色+红色，真维斯为蓝色+白色，百事可乐为红+蓝+白，苹果店为绿+蓝+白。在选用配色的同时，要注意此种色彩搭配是否与产品内容性质相符。

事实证明，色彩比形体更能吸引人们的视线，因此在店铺设计中，必须对色彩予以充分重视。同时应该考虑到顾客阶层、年龄、爱好倾向。另外，色彩还有着统一协调的功能，遇到装饰构件繁杂，造型略显凌乱的店面，若以一种色彩为基本色，可使店面外观变得整体。

色彩有着明显的从属性，即从属于材料，选用色彩必然连带着选用材料，选用材料也必定要考虑色彩，两者不可分割。

色彩同时从属于光环境，光源的不同导致色彩感受的差异，尤其在夜间营业时，店面的人工照明会使店面色彩产生变化，光源本身的冷暖强弱与店面不同材质所展现的色彩是变幻无穷的。

3.服饰包袋

　　员工服饰也是店铺VI设计中的一个主要部分，它的设计一定要服从整体的需要，一般样式要简洁大方，符合职业的特点，色彩应醒目，便于顾客找寻。如"眉州东坡酒家"的服务员个个身穿红色中式服装，既体现四川人的热情好客，又反映其饭菜一定会放很多辣椒。

　　包袋是店铺对外形象的另一个传播媒介，它能起很好的广告宣传作用，它不仅仅是一种投入，而且还会有回报。一般包袋设计要同整个店铺形象一致，并印有店铺的标志、字体、地址、电话，这样消费者在调换商品或订餐时就变得更加快捷。

NEC移动电话专卖店视觉
识别系统设计
98级 王晟

服装专卖店视觉识别系统设计
98级 张晓莹

纸袋

标准色

LOGO

手表

T恤衫

W<

徽章

手提袋

标准色

标牌字体

标牌字体

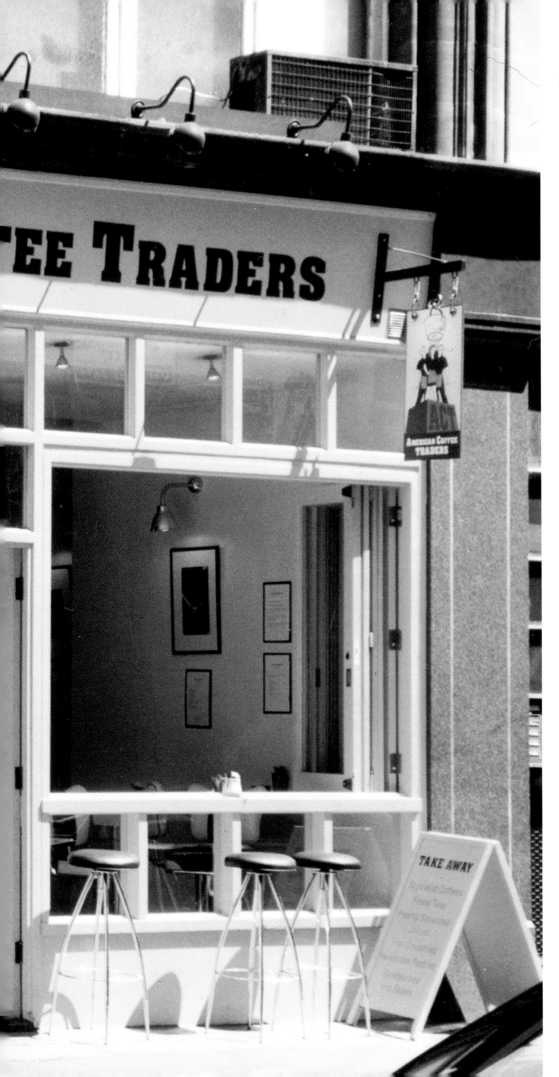

标准色为黄色的咖啡馆

1.橱窗设计

　　橱窗作为店面设计的重要组成部分，具有不可替代性，作为一种艺术的表现，店面橱窗是吸引顾客的重要手段。走进任何一个商业区，总是有数不清的人流在商店的橱窗外观赏、议论。

　　从整体上看，制作精良的室外装饰是美化店铺吸引顾客的一种手法，即便是匆忙路过的人，也会停步观赏一番。

　　精心设计的橱窗追求主题突出，格调高雅，具备立体感和艺术感染力，反之则起到相反作用。如："古今胸罩店"在上海临街的橱窗内曾做过一次内衣表演，使得店家所在的淮海路上行人如织，交通陷入困境，终于在上演5分钟后，口哨声四起，公司内部被迫叫"停"。其实舞台上表演和橱窗表演是两回事，舞台上由于灯光与距离的原因，会让我们体会出艺术的美，而橱窗的表演由于马路的氛围，便偏离了人体艺术而流于庸俗。

橱窗陈列

眼镜陈列架

2.音响设计

适当的音响会刺激顾客的注意力，将顾客的注意力吸引过来，在店铺里播放音乐的目的是为了减弱噪音，提高消费者的情绪，因此播放音乐的内容和时间必须精心安排。由于人的听觉差异较大，特别是年龄因素影响较大，音乐响度必须根据销售对象而控制。同时要考虑一天的不同时间，播放不同的乐曲。在临近营业结束时，播放的次数要频繁一些，乐曲要明快、热情、带有鼓舞色彩，使员工能全神贯注地投入到全天最后也是最繁忙的工作中。

店铺选择什么样的乐曲？是民族的还是通俗的？要看店内风格如何。是在什么时间？想达到什么效果？一般情况下，店铺宜多用优雅轻松的室内轻音乐，乐曲的音量应控制在既不影响用普通声音说话，又不被噪声所淹没。

3.商品陈设

在设计的最后一个环节就是对于商品的陈设和摆放。从商品的性质、范围来看，不同的商品应采取不同的陈设方式，对于较便宜的商品，由于不需要严格挑选，所以应当陈列在过道两侧比较显眼的地方。对于较豪华奢侈性商品，消费者需要经过反复核算、比较之后才决定是否购买，所以最好是陈列在稍后的位置。

商品销售是否成功，在很大程度上依赖于对消费者思维想象空间的创造程度，所以通过商品陈列，在商店内创造出一个生动的生活场景，使商品在这个场景内活动起来，便是一个重要的陈列技巧。

鞋店

家具店

家具店

37

应该说设计已成为一个商业价值很大的产业，没有人能够确切地说出到底有多大。近几年新颖的设计层出不穷，有人曾说过："当产品的价格和功能相同时，设计是惟一重要的区别"。

设计的服务对象是人，所以设计的过程是将人的生活方式和行为模式物化的过程，这就需要你体验生活、体验空间、体验环境。怎样以新的思维方式阐释设计，是摆在我们面前一个不容回避的问题，

由于充分研究人在空间中的真正需要才是设计的基本目的，所以在设计过程中要从不同的角度去设身处地地调查、研究，不单要从消费者的角度，还要从业主的角度，理解他们的潜意识的本质需求，并且要从创造价值这方面入手，才能被业主接受，反过来服务于社会和大众。

1.制约与设计

一个设计条件图摆在你面前时，首先要看所限定的条件，有些条件是可以通过设计来改善的，但有些是无法改变的。这一方面出于环境与结构的制约，另一方面可能是出于工程造价与业主对设计的要求等。

是不是有了制约条件就不能设计了呢？其实并不然，没有制约的设计会更难。对于有许多条框的设计，你可以先对其各种设计制约做积极的分析，从限制中挖掘其积极因素，引发自己的创作灵感，想象各种各样的设计方式，最后从中选择出一个最佳方案。其实好的设计是既能把各方面功能都照顾到，又不失完美的设计形式。

2.流行与设计

在设计中不可拒绝流行，也不可盲目跟随潮流，要保持距离，这样才可随心所欲地把握流行。你可以通过广播、电视、电影、画展，通过阅读报刊杂志，甚至通过逛街来了解流行，感受流行并适时选择适合自己品味的流行。

3.电脑与设计

我深信技术对教育有着深远的影响，并将不断地起作用，因为技术的进步也在迅速地改变设计的方法，如电脑已对设计业产生了革命性的影响，我们不用再吃力地一张张地手绘施工图了。电脑不仅加速了设计进程，也使我们不断拓展新的设计领域，尝试我们以前难以想象的设计。但事实上电脑只是更先进的笔和颜料，它接受你所给它的指令，而非代替你思考。无论硬件软件技术如何先进，电脑终究是听从人摆布的工具。

电脑虽能帮助我们解决各种复杂的问题，也许凭借技术上的优势能掩盖艺术上的某些缺陷，但是这样的设计经不起专业上的推敲，更无法达到较高的艺术境界。

4.重复与创造

一切艺术活动都以不重复和不可重复性为前提，重复的设计是以一种被动的、消极的、

迎合心理和迟钝的心态构成的一种没有进取精神的设计模式,设计东抄西凑,缺乏文化品位、个性表现及时代气息。作为一个未来的设计师,你不能仅仅处在所熟悉的方式进行设计,而必须随着世界的改变随时改变自己的设计。大学的教育是给学生更多的自主权,让你更加自由地想象、自我求知。在这样一个宽松环境里,所被激发的能量是不可预知的。

每个人的想象力有所不同,一般说来,一个人对专业技术的掌握越熟练,他的想象力可能越迟钝,这与"水能载舟,亦能覆舟"的道理是一样的。这就是为什么学生的作业往往都很大胆,很有想象力的原故。

如果你的想象力越丰富,自然点子就越多,方案的命中率也就越高,机会也就比其他人多。如果这个方案不能成立,你还可以亡羊补牢转到下一个方案上去。固然设计时间有限,不可能永远在方案上推来推去,拿不出个结果来,但毕竟是一个设计必须的推敲过程。所以当遇到问题时,我们应先考虑的是能有多少种方式解决它,这其中有许多方法可能是非传统的,非理性的。

5.艺术与设计

绘画是一切艺术门类的先驱,因为它最容易实现,很少的投入就可以看到结果。同时当今的设计与绘画的界限已变得相当模糊了,幸运的是我们设计系和其他绘画系的师生每天同爬一个楼梯,彼此相识,时常切磋,我们之间有具体的无需言明的默契。于美院教学的这些年,我深切体会到绘画对设计教学带来的深远影响,这种影响是任何环境都不可替代的,是对设计专业最大的推动。

6.灵感与设计

每个人都有自己捕捉设计灵感的方法,你是否发现了在怎样的环境条件下你的设计灵感如泉水般的涌出? 不过我发现我捕捉灵感的最佳状态是一边听我喜爱的乐曲,一边思考有关设计问题。也许你会说音乐和设计不好相提并论,但艺术所包含的原理往往就是在不同领域,通过这种方式传播和体现的。

可以说在长期的设计实践中,每个人都会形成自己所惯用的格式化的思考模式,当外界环境对你有启发或提示的时候,你能不假思索地指导它们纳入你的思维框架,化成一种与设计有关的语言和灵感。

头脑是一架奇特的机器,它能把手头的材料用最惊人的方式组配起来,如你可能从一幅画中,或是一片树叶中获取灵感,总之没有外界的素材,它就无能为力了。因为我们只有对外界事物充满兴趣时,才能化作灵感。

7.传统与设计

怎样对待古老的传统文化,是摆在我们面前的一个重要课题,因为历史成就是人类文化的宝贵资源,如果我们承认事物发展的连续性,那么就不能把传统信手扔在一边。

至于约定俗成的建筑空间比比皆是,墙、门窗上用鱼的图案装饰,借其谐音"余"、"裕",不言自明;蝙蝠即"变福"等等,不胜枚举。而另一类文人文化,更所谓超凡脱俗,如:布置琴棋书画或用绘画来表现"岁寒三友"、"四君子"等,以使空间环境达到书卷气的效果。

对于中国古代建筑空间环境,如果仅仅是去把握那些表层形态,认为这就是中国古代的建筑空间特征,那就有失偏颇了。其实,更精华,更值得研究并借鉴的是还有许多属于文化深层的、哲理性的内容,如多讲究虚与实。而这种空间形态,有许多深层的内涵,它对人能产生潜移默化的作用。

1.咖啡屋设计课

中央美院设计系有一个闲置的楼梯平台（楼梯被用做阶梯教室），这个平台长3.7米、宽4米、高4.2米，曾经被学生们布置成一间咖啡屋，由学生们自己经营，是个很好的艺术沙龙。1997年底，我给94级环境艺术专业同学上课时，就想以这间咖啡屋为题，看看他们到底能做出些什么来。

设计系咖啡屋设计　94级周密

　　周密平时的成绩一般，但这次设计很出色，许多同学都一致认同她的方案。我想可能是她设计的那种模糊氛围，能带给人一种有如戏剧台词般的想象。从戏剧中吸取灵感，加上斜向的地面、坡形座椅、滑动的杯座、半遮半掩的舞台，都令同学们兴奋不已。

设计系咖啡屋设计　94级陈小洁

　　学校有许多外地的学生，假期都有坐火车回家的经历，咖啡屋做成火车车厢的感觉，使学生们在其中有一种回家的亲切感。

　　设计在空间上用座位将室内分为车厢内外，货柜做成可移动的火车头，服务生可以从隔断窗口向座位中的同学售货，使空间变得更有趣。

　　依附在墙上的卧铺既可作为座位，同时又是一种墙面装饰。门通过火车头的移动控制开启，营业时车头移向窗户，让出进出通道，休业时，火车头移向门洞，形成关闭的状态，同时也起到对外宣传的效果。

设计系咖啡屋设计　　94级郑雷

郑雷的设计可以体现出一种
构成美，根据学生活泼好动的特
点，利用空间中的各个层面，设计
出全新的坐姿与交谈方式

设计系咖啡屋设计　　94级赵航

　　赵航有辆二手吉普车,他想象把吉普车一分两半,车头做柜台,车尾当坐凳,座椅旁安档把儿,车脚下装离合器、油门。只要坐在咖啡屋里,就有如在道路上驰骋。我认为赵航的设计大胆且可行,对报废的汽车做二次利用,也不失为一个好的创意。

2.专卖店设计课

我在2000年4月给设计系98级16位环境艺术专业学生上了为期五周的"专卖店设计"课,我让他们任意选择某一品牌商店,在一块长18米、宽9米的空地上设计一幢限高7米的专卖店,且左右紧临其他专卖店建筑。具体设计内容包括:销售空间、展示空间、办公空间、厕所、楼梯、更衣室、库房等。

教学目的:

(1) 了解专卖店设计中品牌与视觉传达系统的关系。

(2) 体验专卖店建筑、室内、展示、VI设计等各个层面形象的配置。

(3) 培养学生从整体把握到细部设计的能力。

成果要求:

(1) 室内平面设计图(手绘)

(2) 沿街建筑立面图(手绘)

(3) 建筑模型

(4) 店面效果图(计算机辅助)

(5) 室内效果图(计算机辅助)

(6) 标志、字体、标准色(设计或选用)

(7) 大门、门把手、包装袋、员工服饰

(8) 设计说明(包括品牌的VI系统分析)

在做方案之前,我先让他们进行了一次热身训练,题目是把长18米、宽9米、高7米这样的一个体块,进行空间划分,以取得良好的视觉效果。

我的目的是让他们在没有其他外界限定下,充分发挥想象力,试一下身手。很快他们只用一天就画好了,显然画得很盲目,这也就证明了没有什么限定的设计是最难的。

　　紧接着他们就正式开始做设计了。我的教学方法是：首先让他们谈想法，只是谈，先不动笔，待头脑中已经基本形成了一个初步的设计框架后，再开始动手。先画平面草图，解决一些需在平面图上解决的问题，如：划分各种使用功能，安排库房、厕所、楼梯间等的位置，入口大门开洞大小，人流走向等。

　　这段时间较长，多数同学在平面布置图上修改了差不多三周时间，而立面设计主要是解决形式和风格的统一，所以相对时间还短一些。VI系统设计及模型、图纸、设计说明等对同学们来讲相对较轻松，因为我们的教学目的是让学生花大量精力去修改方案，而不去用于方案表现。

　　最后经过艰苦的努力，他们都拿出了自己和老师都较为满意的方案，以下是几位同学部分专卖店设计作业。

SUIVI服装店设计　　98级原泉

说明：

　　作为设计者本身来说，追求个人风格的同时，更多的则是考虑人的感受——所谓的人性的空间，所以此方案的设计重点在于对空间感的强调。利用方形作为设计元素，通过多种形式的复制，形成单一体块的多元化，并将造型与材质予以单纯化，从而期望能塑造一个不仅具备购物机能，同时也能凸显企业产品形象的人性化空间。

　　自立面外观来看，空间可分为三个层次，一为户外及橱窗，其次为采光良好的半透明的办公空间，最后是近乎三分之二的建筑物空间SUIVI卖场。当人们经过这栋建筑时，目光是很容易被它吸引住的，因为大片玻璃落地窗以适当的比例分割，予以洁净、无污染的自然感受。

　　在VI设计中，不论建筑与平面，标志、字体与服饰，都力图浑然一体，力求展现一种自然、休闲的生活方式，提供一种舒适与没有压力的生活方向。

热身训练

一层平面图

二层平面图

外立面效果图

评语：

　　看得出原泉喜欢方形，不管是热身题，还是实际演练，都是以方形为基准从中求变化。大大小小的方形组合，给人带来的是无穷的变化。而这种方式正符合现代人对审美的需求，同时这样的设计也能最大限度地减少材料损耗并方便施工。

　　最难能可贵的是他的设计为满足各种限定情况下的最好的设计，是变不利为有利的设计。如设计条件中，围墙紧贴相邻建筑，故墙面不易开窗、采光，而他的设计于墙面顶部开窗，既得到了自然采光，同时又丰富了室内立面，可谓一举两得。橱窗的设计也一反光洁平板的形象，而是恰到好处地做了一些变化，从而达到吸引众多消费者的目的。

CLOTHES SHOP DESIGN
DESIGNER G

玩具专卖店 98级李涵

说明：

　　玩具专卖店的服务对象主要针对于儿童，同时也包括陪同儿童购买玩具的家长，以及童心未泯的少男少女。此设计在空间和造型上力图丰富，使它对儿童产生强烈的吸引力，本方案通过大量几何形的组合，以及各种鲜明的色彩实现这一特点。

　　由于顾客中既有儿童又有成年人，因此创造两种尺度并使之融合在一起，同时满足两方面的购物需要，成为本方案的核心。这一特点体现如下：在入口的踏步上为儿童设计了一个弧形的小桥，以免学步期的幼童上台阶时不便，同时也增加了一点点趣味，入口设有一大一小两种门，充分满足孩子们的需要。室内的购物区，外环适于成人的尺度，内环则转变为两层属于儿童的自选区。两种尺度的交汇处通过弧线、渐变的方形等方式过渡，创造出对于两方面（特别是儿童）都非常亲切的氛围。在橱窗的位置为了要尽可能地刺激人们的购买欲，故本方案单独开辟出一块专供儿童试玩玩具的场地，通过让他们玩来提高他们对某种玩具商品的兴趣，最终导致宠爱自己宝贝的家长购买。而这一娱乐区又恰恰临街，在一堆缩小了尺度的建筑元素下，一群孩子在那里尽情地玩，完全一幅幅"过家家"的温暖画面，定能使每一路过这里的孩子驻足，并走进去，他们的家长也必然随之而来，从而吸引了更多的客源。

±0.00

A.

up

up

±0.00

+1.50

up

±0.00

up

-0.2

-0.2

修改后的平面图

52

评语：

　　李涵开始做方案并不是很顺利，我提了一些个人的看法：

　　（1）入口大门考虑成3种不同尺度的门来满足儿童的好奇心虽是个好想法，但3种门在使用上会有些不便，如大人走大门，小孩要走小门，家长在这时可能就必须松开孩子的手才能过去，因为中间还有个中门，所以我建议他改为两个门一大一小。

　　（2）平面布置死板、生硬，与玩具店性格不符，入口处人流拥堵，娱乐区平面方整不能体现亲切的氛围。

　　（3）男厕的平面不宜使用。

　　（4）建筑外立面部分，不能充分体现玩具店的特点。

　　由于几次看图修改，我原本不抱太大希望，但没想到最后的效果可以说相当完美，经过反复修改后的方案，处处都体现出他对孩童的关心，因为我们在设计中反复要强调的首先是关心人。李涵的 VI 设计也很出色，由其包装袋的设计，相信不论大人还是孩子都会喜欢。

修改前的方案

玩具专卖店　98级李涵

53

一层

孕妇装专卖店　98级王赛

54

孕妇装专卖店

98级王赛

说明:

　　此设计在建筑语汇上采用有机形的围合来奉献给所有准妈妈一个自由的空间,在这个购物空间中,力求给消费者创造一个自在、安全、稳定的感觉。比如孕妇的体态比较臃肿,因而需要开敞的空间和比常规尺寸略大一些尺度的空间,如店内设计了大尺度的单人试衣间以及供夫妇两人用的试衣间,在购物空间中设计的墙体、柜台等也以弧线为主,确保孕妇的安全。店中的隔断、货架都采用适宜的尺度,在空间上给消费者安全、开敞的感觉,同时也方便孕妇挑选和购买。

　　在材料选用方面,一层以木地板与地毯相搭配,两种软性的材质,增强安全性;二层为办公区域,因此采用花岗岩与木地板搭配,为办公空间增加严肃的工作气氛。

二层

55

评语:

　　王赛采用有机的形式来表现孕妇服装专卖店, 是极具表现力的, 单从建筑立面上就能反映出类似孕妇那臃肿的体态, 相信每个孕妇看到它都有回到家的感觉。进入室内后的一些小的设计更显出对孕妇的关怀, 如角落中的休息凳, 大尺度的试衣间, 及其中的扶手栏杆等都最大限度的满足了孕妇时段的生理和心理的共同需要。

孕妇装专卖店　　98级王赛

SONY 数码相机专卖店　　98级李晓明

说明：

　　SONY的产品形象都为大家所熟悉，但对于它刚刚打入市场的数码相机可能就了解很少了，此方案的目的就是创造一个鲜明形象并让人们很快接受它。

　　在此方案设计中，采用相机镜头的形象作为入口，来表明产品内容，当人们进入到这空间中，无论是室内展示区的安排与布置，还是对材料的应用，都会让人感到如同进入了预示未来的数码时代。

　　如果能迅速地把这个空间定义为只有SONY数码相机才适合有这样的空间，或者只有这样的空间才能体现这个产品的特性的话，整个做方案的过程便是这个问题得到解决的过程，设计所做的努力便有了意义。

　　SONY数码相机专卖店的VI设计，不论是标志还是包袋，不论是门把手还是员工服装，都以SONY品牌中的"O"字为代表，同时也象征了镜头这一产品的形象。

　　标准色：采用藏蓝、钴蓝、白为标准色。

　　门把手：设计构思来源于应用标志中的字母"S"，门把手侧立面设计为握式凹进，符合人体工学。第二款设计采用数字"O"，体现产品领先进入的数码时代，材料采用合金，色泽温柔，符合产品性能。

　　服装：设计采用标准色配置，造型追求简洁、标志化，材质选用轻合金拉锁、亮塑与纯棉相配，整体概括而不缺乏细节。

评语：

　　此项设计我已从很多人那里听到赞扬，我认为这个学生的设计意识很好，原创的成分较多，个性较强。从大到小每个细节都体现其设计所带来的无穷变化，从平面布置图中可以看到，斜向的镜头入口，有利于人流自然涌入，由小渐大的楼梯、拱形的演示区、拉直的钢丝绳、凸起的螺钉无不显现出产品的科技含量。隐蔽的经理室及员工休息室，不会导致顾客误入其门。而便利的仓库大门，给员工查找货物带来方便。

一层平面图

剖面图

二层平面图

NEC 移动电话专卖店

98 级王晟

NEC 移动电话专卖店　　98级王晟

说明：

　　移动电话作为一种信息交流的工具，在社会中的地位愈来愈重要，产品的品牌意识也愈来愈强，所以本方案力求突出产品高速、快捷、功能完善等特点。室内空间大体分为三个部分：产品的销售展示区、产品的技术支持区以及产品服务区。由于是信息产品，色调上采用银色为主，力图体现高科技性能。地面以体现速度感的三角形元素导入空间，进而起到分割空间的作用。

评语：

　　王晟是个相当稳重踏实的学生，方案从开始就一步一个脚印地走下来，为了达到最完美的效果不惜时间在平面图上改来改去，所以现在从图上可以看到她的平面布局讲究，以方和三角形为元素，在规整的地形上求得变化，同时又在变化中求规整。由此导致的直线与斜线使得空间变化错落有致。

　　平面中，斜向的入口极有利于引入人流。大型的屏幕正对入口，且遮挡楼梯下尴尬的空间。中间高大的展示空间，使得空间变化更为丰富。专卖店外立面设计造型优雅且不落俗套。

　　此方案最突出的特点在于既简洁又丰富，即活泼又工整，充分体现出高科技严谨、快捷的特性。

洗手间

货区

调试区

收银区

上

展示区

休息区

销售区

入口

一层平面图 1：100

洗手间

员工休息室

下

经理办公室

会客区

二层平面图

NEC 移动电话专卖店

98 级 王晟

一层平面图

二层平面图

CHANEL 香水专卖店　98级曾骊

说明：

　　CHANEL创造了非花香的人工合成香水，调配香水的人需要有建筑师般的平衡感和赌徒般的机敏，如作曲一样。CHANEL香水专卖店用空间语言和材质语言表达香水"层"的概念，有逻辑关系的"层"如音乐，先有简单的香味，由两三件单元所制成的简单和弦开始，组成多种和弦。因而在专卖店空间设计中运用空间重合、错动，表现恰当的和弦，使香水专卖店的空间和谐而有变化，而设计者试图表达的也就是这种空间与香水结构的和谐。

　　CHANEL香水专卖一层是由新产品展示区和经典产品展示区组成。二层则是展示单元香精，顾客在指导下可自行调配和创作，发挥大胆的想象力。

评语：

　　曾骊的设计是一个相当成熟的设计，原因在于她不仅仅从平面入手设计，而且从整个空间的角度多次划分空间。如同她试图表达香水"层"的概念一样，不仅在空间中划分上下两个"层"面，而是尽量划分更多的"层"面，根据空间使用内容的不同，设置不同的层高。如：经典产品展示区采用下沉空间表现其历史的悠远，卫生间位于中层的休息平台的位置，同时又为顾客与销售人员横向设置了两部楼梯，这给原本已很丰富的分隔又增添了纵向的内容。另外本方案还有一点为CHANEL香水专卖店增添神秘色彩的地方就是采光的设计，其更加丰富了空间中的层次变化。黑白灰的配色更增添其"层"的感觉。无论是平面还是立面，体块构图分布均衡，疏密得当，制图精确、严谨。

剖面图1

剖面图2

CHANEL香水专卖店　98级曾骊

CHANEL香水专卖店

3. 餐饮店设计课

我于2000年12月给设计系97级11位环艺学生上了一次为期5周的餐饮店设计课，我让他们自己去找一个餐饮店测绘，并在可行的情况下进行改造。同学们找的都是美院周围的酒吧或餐馆，看得出他们对自己周围的环境很关心，都试图照自己理想的模式进行设计。

教学目的： 通过对餐饮店的设计，使学生掌握室内设计的方法、步骤和店铺视觉形象设计，培养学生全面的设计能力。

设计要求： 确定一个设计主题，使之与餐饮店内涵相一致。

成果要求：

(1) 室内设计平面图、立面图
(2) 沿街立面图
(3) 店面效果图
(4) 室内效果图
(5) 标志、字体标准色
(6) 设计说明

流觞阁火锅店　　97级陶磊

说明：

此设计地段位于北京市朝阳区大山子18号（中央美术学院东侧），周边环境多为住宅，与京顺路、机场高速路相邻，顾客群体主要为美院师生和当地居民。

该方案主要是对原名"聚能人火锅屋"进行合理化改建，现改名为"流觞阁火锅屋"，但经营项目没有改变，其目的是为了增强火锅店的特点及文化氛围，且对原店的功能布局及空间尺度进行有效的、可行性的改造。于原店的调研中发现如下弊端：(1)房间北向采光严重不足。(2)餐厅内无洗手间。(3)厨房面积过小且原扩充部分与座位混于一团动静不分。(4)前台设在一个角落与主要动线互不相干，使空间散乱。(5)入口开在中间冲淡了空间的安定感，使人进餐坐立不安，且门洞没有防护措施，因而西北风时常直冲室内。针对以上空间划分的不足，采取了一些措施，使其内部空间动静分明，并且使空间特质富于层次及情趣。

设计原则：

(1)文化与商业性兼容
(2)传统与现代结合
(3)合理性与可行性互补

设计内容：

(1)空间划分：在该饭馆平面的布局上主要根据中餐火锅的用餐特点，使厨房及备餐与大堂相互隔离，在原餐馆的柱子外围加建出1.5米，增大使用面积，同时1.5米的尺寸与2层住宅的阳台相呼应。由于打掉原有的墙体增强了室内采光与通风，使内外空间具有互动性。入口处被设置在一角与前台相联系，门设有玄关，内外空间转换便有了过渡，同时解决了西北风灌

入室内的问题。外立面采用一整面墙体，使空间更具有传统的内向性，大面积的开窗，使室内外仍保持充分的交流，内部吊顶部分采用传统的坡屋顶空间形式，目的在于缓和内部5米高空间的空旷感，以夸张的大弧面与其他部分相互协调。

（2）文化元素的引用：竹、木、水、杏及灯等元素被引用到该设计中，以调节人用餐的心情，而这些元素都是与古代文人诗、画相伴随的事物。竹子常出现于文人的画笔之下，被种植在窗前，几分遮掩中透出几分优雅。木材的大量应用使人感受到几分温暖与纯朴。"曲水流觞"作为传统文化现象，与酒有了直接的联系，使传统文化在现代设计中有了些延伸。"一枝红杏出墙来"是室内外空间互动最好的媒介，也使内部多了一点诱惑。灯笼以现代的手法并置在一起，具有装置的意味，试图在该设计中以现代的方式重新诠释，增加几分中式餐馆的气氛。

该设计总体上是对以上多方面因素的综合考虑，均是在可行性的前提下进行了探索，以达到该设计所预期的合理性及有效性。

流觞阁 火鍋 [方案设计] 平面图 1/7

中央美术学院设计系　陶磊　　　　20001221　　　流觞阁火锅店平面图

评语：

　　此设计平面布局讲究，很好地处理了厨房及就餐区与包间三个层面的关系，并利用"曲水流觞"这一传统的文化现象增加餐馆中文化的内涵，是此设计中最具特色的地方。门口处用灯笼以阵列的方式排开，具有象征意味，这种试图将装置的手法用在设计中，是一次很好的尝试，使该设计具有多重性格。在设计手法上力求以现代的设计方式诠释传统的神韵，让人看到的是现代的设计，感受到的却是传统的氛围。

四、设计内容

1. 空间的划分：在该饭馆平面的布局上主要依据中餐火锅的用餐的行为特点，使动静分开，厨房及备餐为大堂相互隔离，在原餐馆的柱子外围加建出1.5米，以增加一排座位，增大使用面积，同时1.5米的尺寸与2层住宅的阳台相呼应。打掉原有墙体增强室内采光与通风，使内外空间具有互动性。入口处被设置在一角与前台相连系，使动线简洁有效，门设有玄关内外空间转换有了一道过渡，同时解决了西北风灌入室内的问题。外立面采用一整面墙体，使空间更具有传统的内向性，大面积的开窗，使室内外仍保持充分的交流，内部吊顶部分采用传统的坡屋顶的空间形式。目的在于缓和内部5米高空间的空虚感，以夸张的大弧面与其它部分相互协调。

2. 文化元素的引用：竹、木、水、杏及灯等元素被引用到该设计中，以调节人用餐的心情，而这些元素都是与古代文人诗、画相伴随的事物。竹子常出现于文人的画笔之下，被种植在窗前，几分遮掩中透出几分优雅，木头的大量应用使人感受几分温暖与纯朴，迎和人的进餐心情。"曲水流觞"做为传统文化现象，与酒有了直接的联系，与火锅也有了和谐的道理，使传统文化在现代设计中有了延伸。"一枝红杏出墙来"是室内外空间互动最好的媒介，也使内部多了一点诱惑。灯笼以现代的手法并置在一起，具有装置的意味，做为古代酒馆不可缺少的"招牌"，试图在该设计中以现代的方式重新诠释，增加几分中式餐馆的气氛。

3. 色彩计划：色调以暖色调为主，以灯光加以烘托，颜色都是材料本身的固有色，以反映材料本身的特性，体现其原生性及生命的存在。

该设计总体上是对以上多方面因素的综合考虑，均是在可行性的前提下进行的探索，以求达到该设计所预期的合理性及有效性。

流觞阁　火锅 [方案设计] 外立面图
中央美术学院设计系　陶磊　　2000°

流觞阁火锅店　97级陶磊

（传统＋现代） x （文化＋商业）

流觞阁火锅店设计说明

一、设计地段

位于北京市朝阳区大山子18号（中央美术学院东侧），周边环境多为板式住宅，与京顺路、机场高速路相邻，顾客群体主要为美院师生和当地居民。

二、设计目的

该方案主要是对原名"聚能人火锅屋"进行合理化改建，现改名为"流觞阁"火锅，但经营项目未有改变，其目的是为了增强火锅店的特点及文化氛围，且对原店的功能布局及空间尺度进行有效的可行性改造。在对原店的调研中发现如下弊端：1.房间北向采光严重不足，通风也随之受影响 2.餐厅内部无洗手间及厕所。3.厨房面积过小且原扩充部分与座位混于一起，动静不分。4.前台设在另一个角落与主要动线互不相干，使空间散乱。5.入口开在正中央充淡了空间的安定感，使人进餐坐立不安，且门洞没有防护措施，使西北风时常直冲室内。针对以上空间的不足，方案初步采取了一些措施进行有效性及可行性的尝试，使其内部空间动静分明，并且使空间特质赋有层次及情趣，使室内与室外完全统一。

三、设计原则

1.文化与商业性兼容；2.传统与现代结合；3.合理性与可行性互补。使该设计具有多重性格，试图寻找日益商业化的社会与人们对文化的需求的切入点，使其具有统一的关系。在设计手法上力求以现代的设计方式诠释传统的神韵，让人看到的是现代的设计，感受到的却是传统的氛围。

中餐馆设计　　97级张洲鹏

说明：

　　此设计的主题是柳，从形和意两个方面都可满足对就餐环境的烘托。柳树有许多品种，但总的形态都是秀丽优美的。它的枝条舒展柔韧，轻盈飘逸，能够给人美好的联想。在中国的传统文化中，很早就有对柳优美形态的描写，如"昔我往矣，杨柳依依。今我来思，雨雪霏霏。"这一段中借柳枝的飘逸形态，比喻依依惜别之情。除了这种文化上的良好意味之外，其冠大荫浓，所以很适合人们在树阴下乘凉，因此与人的关系就更亲近了。

　　其实光线透过缝隙进入室内的效果很奇特，能够让人产生遐想。自然而然选择了木材这种材料。如何用木材来制造出那种光影效果，又如何控制这种光效使之传达出那种含蓄而舒适的感觉，这时又想到了柳。在它浓密的树阴下不正是这种效果吗？

　　在外立面上，它由上中下三段组成。上段就是一条玻璃透光带，以使整个立面显得更轻盈；中段是最主要的组成部分，由截面尺寸为12厘米×24厘米的木条以4厘米的间距排列而成，而在其下部嵌入大小不同的窗户，木结构部分以窗洞所勾勒出的线条为界限来表达柳树树冠的形象；下段是由青砖砌的矮墙，作为对上部木结构的保护。

评语：

　　此设计为中餐馆设计开创了一条新路，以往中餐馆设计主要考虑从传统的角度挖掘现有的语汇，如垂花门、红灯笼、石狮子等，而很少从中国文化内涵中吸取营养。因而张洲鹏的设计很好的抓住了这一设计视角，诗意地表达了对中国文化的感悟，不过也许是由于这个问题对于他来讲还太难，所以尽管他做了很多努力，最终还是没有把柳的感觉做出来，这只能等待以后了。

　　张洲鹏的平面设计功能合理，利用层高增加了餐厅的面积并增添无穷的变化。

内部立面图

木地板 ■ 瓷砖

2 包间

4 热炒厨房

5 洗手间

7 接手桌

8 食梯

标高 [m]

2.70

2.40

2.70

2.40

1.60

±0

一层平面图

木地板 ■ 瓷砖

2 包间

4 热炒厨房

5 洗手间

7 接手桌

8 食梯

标高 [m]

2.70

2.40

2.70

2.40

1.60

±0

二层平面图

EGG 酒吧　97级黎明

说明：

　　在越来越重视品质的今天，酒吧吸引人的条件不仅是拥有美味佳肴，更重要的是它所营造出来的氛围。本方案用幽暗的光线及迷幻的色彩，为酒吧注入了一股年轻的气息。

　　因为年轻，所以它需要有一些新意，要有别于一般传统的酒吧。

　　从原平面图中可以看到，中心区域柱子较集中，柱子直径1.2米，不利于使用，作为厨房及就餐区之间的过渡空间较为适宜，于是在这里设计了一个蛋形空间，将散落的柱子联系起来，加强了空间的整体性及稳定感，形成酒吧的一个中心点。在使用上，蛋形空间组织厨房、就餐区、吧台之间的交通。若看到服务生把饭菜从一个蛋形的房子里端出来，肯定是件有趣的事。在西餐中鸡蛋是不可缺少的原料，极具有代表性。因此把蛋作为一个主题是可行的。

　　在家具设计中，多人用餐的桌椅是很有趣的，这一套座椅给人的感觉是一个被切去一半的鸡蛋的剖面，桌子可以被看作是蛋黄，而椅子的靠背像是蛋壳，这样人在用餐的时候，会感到十分得有趣。

　　此酒吧位于东方广场五区，这一区服务对象是年轻人，为了吸引这些年轻顾客，除了设计出比较夸张的造型外（蛋形空间），在色彩的运用上，也尽可能年轻化，如蓝色、绿色、白色等主色的大面积应用。

室内平面图

EGG酒吧效果图

评语：

　　以蛋为主题，作为餐饮环境设计中的主角加以变化，是一个不错的想法，因为蛋形起到一种柔化空间的作用，同时也担任起空间中的主角。此平面图功能设计合理，就餐环境多变，能够起到吸引顾客的目的。绿、蓝、白三色一方面代表年青人的空间指向，另一方面也给酒吧带来神秘的空间想象。

饕餮店 97级冼莉

说明：

一直想要创造出一种空间，在这里你无需掩饰自己的无知，更不用吝惜赞美之词。用玻璃板作为装饰的整面墙，还有阳光树影的透明廊，幽暗中升起的闪亮吧台……

"饕餮店"入口是外接的钢架玻璃廊，与独立的水泥墙体相比，主体的"玻璃盒子"的结构就相对虚化，从一扇十分现代的玻璃大门进入，玻璃的通透模糊了廊与室外的界限，水泥、钢、玻璃交织着建筑的原本结构，诠释着"单纯"的语汇，展露出它们自身的材质美，素色水泥地面、墙面、钢筋水泥柱，还有纵横交错的黑色钢质灯轨……无不体现出一种简约朴素的美。

关于墙面，于餐厅一侧完全采用了透明玻璃作"墙"，玻璃的特性不仅改变"墙体"固有的性质，也可更好地采光观景，在另一侧，你会发现一道亮线打破了灰调墙面的沉闷，这就是一排玻璃板，变化多端的文字和若隐若现的灯光，给单调的素色水泥墙注入了色彩与变化。

钢化玻璃的吧台，外部用钢板包合，与一束束从地面透射上来的柱形灯光，交相辉映，令人耳目一新。

洗手间与厨房皆是由磨砂玻璃围合，厨房弧线的造型以及倾斜的墙面给狭长的餐厅增加了一些变化，洗手间门上用灯光透射出的忽明忽暗的文字和模糊不清的墙面体现出一种与众不同的戏剧效果。

当然，"饕餮店"最为独特的还应是它的文化氛围，在这里随处可见的文字，无不显示出饮食和文化的密切联系，这些印在墙面地面的词语已经成为一种符号堆积在你面前，用餐不再只是满足胃的需要，而逐渐演变成为一种文化，一是文化，再是去品味，去体会，去欣赏……

评语：

冼莉选的地形比较长，临街的面小，室内外高差大，一般不容易做，能改到目前这个样子实为不易。除了材质设计外，她的色彩运用也很适当，漂亮的果绿色极易给人带来食欲。

餐廳正立面圖 1: 100

餐廳側立面圖 1: 100

餐廳內部立面圖 1: 100

餐廳平面圖 1: 100

冼莉 2000.12.21

我一直想要制造出某一種空間，在這裏你無需掩飾自己的無知，更不用吝惜贊美之詞. 當然，之所以放慢腳步，是在努力搜索建築影像：尖銳的玻璃角；用玻璃板作爲裝飾的整面牆；還有陽光樹影的透明廊；幽暗中升起的閃亮吧臺 …… 這就是你將對"饕餮"留下的印象.

"饕餮"入口是外接的鋼架玻璃廊，與獨立的水泥牆體相比，主體的"玻璃盒子"的結構就相對虛化，從壹扇十分現代的玻璃大門進入，玻璃的通透模糊了廊與室外的界限，你仿佛由室外進入到領一個"室外"幾株清瘦的秀竹別玻璃圍和着，星空下"墨"葉婆娑.

與入口處玻璃的通透，挑檐及臺階的輕盈，冷峻相比，用餐區就有着另一番感受，水泥，鋼，玻璃交織着建築的原本結構，詮釋着"單純"的語匯，展露出它們自身材質美：素色水泥地面和牆面，着實的鋼筋水泥柱，還有縱橫交錯的黑色鋼質燈軌 …… 無不體現出一種簡約樸素的美.

關于牆面，餐廳壹側完全采用了透明玻璃作"牆"，玻璃的特性不僅改變"牆體"固有的性質，也可更好的采光觀景。在另一側，你會發現一道亮綫打破了灰調牆面的沉悶，這就是一排玻璃板，變化多端的文字和若隱若現的燈光，給單調的素色水泥牆注入了色彩與變化.

鋼化玻璃作爲壹面的吧臺，外部用鋼板包合，與壹束束從地面透射上來的柱形燈光，交相輝映，令人耳目一新.

洗手間與廚房皆是由磨沙玻璃圍和. 廚房弧綫的造型以及傾斜的牆面給狹長的餐廳增加了一些變化. 洗手間門上用燈光透射出的忽明忽暗的文字和模糊不清的牆面體現出一種與衆不同的戲劇效果.

當然，"饕餮"最爲獨特還應是它的文化氛圍，在這裏隨處可見的文字，無不顯示出飲食和文化的密切關系. 這些印在牆面地面的詞語已經成爲一種符號，堆積在你面這時，用餐不再祇是滿足胃的需要. 而逐漸演變成爲一種文化，壹是文化，再次，更多的是去品味，去體會，去欣賞 ……

饕餮
Le repas

冼莉 2000.12.21

于餐廳的設計，不需要更多的文字解釋，

是讓我們來解讀圖片吧......

洗莉 2000.12.21

快餐店　　97级李宇菁

说明:

　　此方案的基地处于国际展览中心和家乐福超级市场的主要出入口之间,地理位置好,人流量大,加上展览中心的特殊性,人们需要查询和了解信息,这就成为此方案的设计主题。

　　快餐厅由两部分组成,一层作为普通就餐的功能使用,在此顾客可做短时间的停留,在通道中间的站立式查询台中了解信息。二层为顾客提供信息查询的空间,人们可在简单就餐的同时仔细查找所需要的信息。

　　整个方案围绕科技信息的主题发展,大量的金属、钛合金和玻璃等现代科技材料与电脑显示器的结合运用,凸出此方案的现代感和信息更替的快速感。因而设计想要表达一种就餐和查询信息两种功能结合的观念,改变原有快餐厅单独就餐形式,使之成为今后快餐形式的发展主流,以突出快的目的性和特殊性。

评语:

　　有关信息是当代的话题,与餐厅的结合还属少见,李宇菁的设计根据社会进步的需要,从根本上改变了以往的就餐方式。虽然设计本身无特别的地方,但其信息＋就餐的新理念,极可能给店家带来更多的经济效益。

SHINEISHEJI-CANYING

20010115　　LIYUJING

SHINEISHEJI-CANYING

20010115　SHANGWUJIU　YUJING

"个性空间"　　97级许璐

说明：

　　主题——"个性"个别的特殊的与众不同的人或物

　　符号——"条码"由不同粗细与间距的线和数字组成

　　基地——中央美院校门入口东南侧，原为"风向标"酒吧。

　　形式——采用"三角形"，既稳定又个别的形式。

　　对象——中央美院师生或任何有"个性"的人

　　"人性空间"酒吧室外是片树林，环境较好，且阳光充足，大面积开窗，使内部空间与外部环境互相映衬、对景。

　　室内空间划分为两个区域，形成不同的高差变化，南侧相对稳定，设置单排吧凳和两个围合的三角形会谈区，北侧区域相对流动性强，西侧依墙一排四人桌，并以悬挂式玻璃板分隔。东侧设置小型表演舞台，可放映电影及多种娱乐性活动表演。

　　对于表达"个性"，采用"条码"这一符号，是由于"条码"由粗细间距不同的线条组成，给人带来美感和隐喻美院学生独具个性的特点。

　　整体VI设计在家具、餐具、灯具、店门等处都采用条码的造型装饰极具特色。

评语：

　　把原"风向标"酒吧改头换面成"个性空间"，利用条码形象围绕设计，符合课程要求，那就是需要用一个有形的主题来设计，而且必须符合店铺内涵。而许璐的设计恰恰寻找到这一从形到意都很恰当的形象。其实课程的这种要求会更利于同学们进行创作想象。

"个性空间"酒吧设计平面图

"个性空间"酒吧室外效果图
指导教师　邱晓葵
学　生　许璐

"红满天"饭店

学校入口

小卖店

主道路

传达室

风向标酒吧

1　酒　吧　入　口

2　酒　吧　窗　口

3　室　外　入　口

西　侧　环　境　　　　西　南　立　面　　　　南　临　树　林　　　　南　侧　环　境

现 状 分 析
指导教师　邱晓

"风向标"酒吧 　　97级韩文强

说明:

　　"风向标"酒吧基地处于美院入口处,整个房子的承重结构是钢桁架系统,房子一部分为美院警卫室,西面是一片树林和草地。美院大门在房子的东北面,这也是来来往往学生的必经之地。分析该酒吧目前现状,综合各种因素,得出以下结论:

　　(1)酒吧作为学生的休闲基地,缺乏必要的休息和服务面积。惟一的立面设计不够开敞,入口位置颇为蹩脚。另一方面,面对美院主入口的警卫室部分空间闲置,既浪费空间,又严重地影响了美院整体形象。

　　(2)"风向标"酒吧室内设计缺乏特点,无法满足美院人群对环境氛围的要求,从这方面来说"风向标"起得文不对题。

　　针对目前存在的问题,本设计提出以下解决方案:

　　(1)在保留适当的警卫室面积的基础上,扩大酒吧的使用面积。入口改在房子的一角,由一条光亮的序列通道将室内外联系在一起。面向美院的立面换成了整片玻璃幕墙,幕墙外则是钢架百叶,除在满足了采光通风的需求外,百叶层次感的阴影与树木的阴影形成了延续性的链接,这样自然环境适当地被引入到室内。面对美院主入口的立面采用了整片倾斜的砖墙。用这种朴素的材料把原来的破碎感化整,并强化了酒吧的领域感。同时,砖墙把室外的喧闹隔开,形成宁静安逸的室内效果。

　　(2)强化风向标的特点,将"风向标"作为主题贯穿到室内设计之中:三条方向性的通道交汇于一点,以这种从空间原点呈发射状的形式构图凸出"风向标"的特点。这种想法扩散到细部,同时,作为美院内部的酒吧,其设计上也必然考虑与美院的某种连续性。本设计中采用朴素的材料质感体现古典名校的历史性特点,可作为画廊的通道更易于美院学生产生某种共鸣。

　　其实建筑设计与室内设计两者并无本质上的不同,在人与物的关系上,室内设计似乎更贴近业主的个人情趣。因此,室内设计在想法上带有更大的灵活性。作为建筑设计的内涵,室内应衡量内与外的关系,使内部与外部形成某种有趣的链接,共同营造一个舒适、宜人而有个性的空间环境。

评语

　　韩文强同学能够反复修正自己的方案实属不易,目前我们所看到的平面是他经多次调整后的结果。其具有与店名一致的风格,交差的廊子虽略显拥堵,不过对于酒吧环境来讲还是可以成立的。此方案制作精美、构图讲究。

DIRECTIONS

A. logo
B. text
C. wine cup
D. dress
E. sculpture
F. handle No. 1
G. handle No.2
H. hanging lamp
I. sofa detail
G. light detail
K. wall detail
L. furniture
M. present conditions photo
N. present conditions photo
O. present conditions photo

1. residential district
2. HongManTian restaurant
3. reception office
4. bodyguard lounge
5. entry
6. grass land
7. wc
8. kitchen
9. store room

present conditions

wind vane
wind vane
wind vane

A

B

C

D

E

F

H

K

L

student. han wenqiang teacher. qiuxiao kui

INTERIOR DESIGN BAR WIND VANE

elevation N0.1　1:100

section　1:100

plan　1:100

+0.15

±0.00

1. entrance
2. kitchen
3. WWC
4. MWC
5. store-room
6. plant

N

student. han wenqiang　　teacher. qiuxiao kui

student. han wenqiang　　teacher. qiuxiao kui

student. han wenqiang　　teacher. qiuxiao kui

tudent. han wenqiang　　teacher. qiuxiao kui

INTERIOR DESIGN BAR WIND VANE

MATERIAL

1. brick wall
2. louver window
3. frosted glass
4. wood
5. stone

ceiling plan 1:1

N

elevation NO.2 1:100

section 1:100

student. han wenqiang teacher. qiuxiao kui

student. han wenqiang teacher. qiuxiao kui

student. han wenqiang teacher. qiuxiao kui

student. han wenqiang teacher. qiLxiao kui

中央美术学院设计学院实验教学丛书

丛书策划	谭 平	黄 啸
丛书主编	谭 平	黄 啸

编 委 会	周至禹	滕 菲	杭 海	谭 平
	王 铁	崔鹏飞	吕品晶	黄 啸

整体设计	谭 平	
封面设计	孙 聪	
版式设计	孙 聪	邱晓葵
电脑制作	高 凌	郝玉刚

店铺内外

责任编辑	黄 啸
责任校对	李奇志

出版发行: 湖南美术出版社
地　　址: 长沙市火焰开发区4片
经　　销: 湖南省新华书店
制　　版: 深圳利丰雅高电分制版有限公司
印　　刷: 深圳市彩帝印刷实业有限公司
开　　本: 850×1168 1/16
印　　张: 6
2001年10月第一版 2001年10月第一次印刷
印数: 1—4000 册

ISBN7-5356-1574-0/J·1488　　定价: 41.00元